中国书法名碑名帖原色放大本

唐摹·万岁通天帖

胡紫桂 主编

湖南美术出版社

图书在版编目（CIP）数据

唐摹·万岁通天帖/胡紫桂主编. —长沙：湖南美术出版社，2015.6
（中国书法名碑名帖原色放大本）
ISBN 978-7-5356-7287-2

Ⅰ.①唐… Ⅱ.①胡… Ⅲ.①行草－碑帖－中国－东晋时代 Ⅳ.①J292.23

中国版本图书馆CIP数据核字(2015)第160481号

唐摹·万岁通天帖
（中国书法名碑名帖原色放大本）

出版人：李小山
主　编：胡紫桂
副主编：成琢　陈麟
编　委：冯亚君　邹方斌　倪丽华　齐飞
责任编辑：成琢　邹方斌
责任校对：侯婧
装帧设计：造书房
版式设计：彭莹
出版发行：湖南美术出版社
（长沙市东二环一段622号）
经　销：全国新华书店
印　刷：成都市金雅迪彩色印刷有限公司
开　本：889×1194　1/8
印　张：2.5
版　次：2015年6月第1版
印　次：2016年7月第2次印刷
书　号：ISBN 978-7-5356-7287-2
定　价：18.00元

《万岁通天帖》又称《王羲之一门书翰》。武周万岁通天二年（697），武则天向王羲之后人王方庆征集其先祖墨

宝，王方庆将家藏王羲之、王献之，以及自十一世祖王导至曾祖王褒等二十八人法书真迹共十卷献上，武则天命人双钩

廓填复制，摹本藏入内府，原迹归还王氏。后来原迹不知所终，据卷后岳珂跋语可知原摹本在南宋已轶不全。

《万岁通天帖》在明清两代又先后遭遇了两次火灾，至今尚存者仅七人十帖，现藏于辽宁省博物馆。十帖依次为：

王羲之《姨母帖》、王羲之《初月帖》、王荟《疖肿帖》、王荟《翁尊体帖》（《郭桂阳帖》）、王徽之《新月帖》、

王献之《廿九日帖》、王僧虔《太子舍人帖》（《王琰牒》、《在职帖》）、王慈《柏酒帖》、王慈《汝比帖》、王志

《喉痛帖》（《一日无申帖》）。

此帖卷后题跋除了南宋岳珂跋语以外，还有元代张雨，明代文徵明、董其昌等人的跋语，俱称其钩摹精妙。元代张

雨跋曰：『右唐摹王氏进帖，岳氏具言始末，传信传宝为宜。然双钩之法，世久无闻，米南宫所谓下真迹一等。阁帖十

书林以为秘藏，使以摹迹较之，彼特土苴耳，晋人风裁，赖此以存，具眼者当以予为知言。好事之家，不见唐摹，不足

以言知书者矣。』明代文徵明跋曰：『右唐人双钩晋王右军而下十帖，岳倦翁谓即武后通天时所摹留内府者。通天抵今

八百四十年，而纸墨完好如此。唐人双钩，世不多见，况此又其精妙者……当为唐法书第一也。』明代董其昌谓此帖……

『云花满眼，奕奕生动，并其用墨之意，一一备具，王氏家风，漏泄殆尽。』

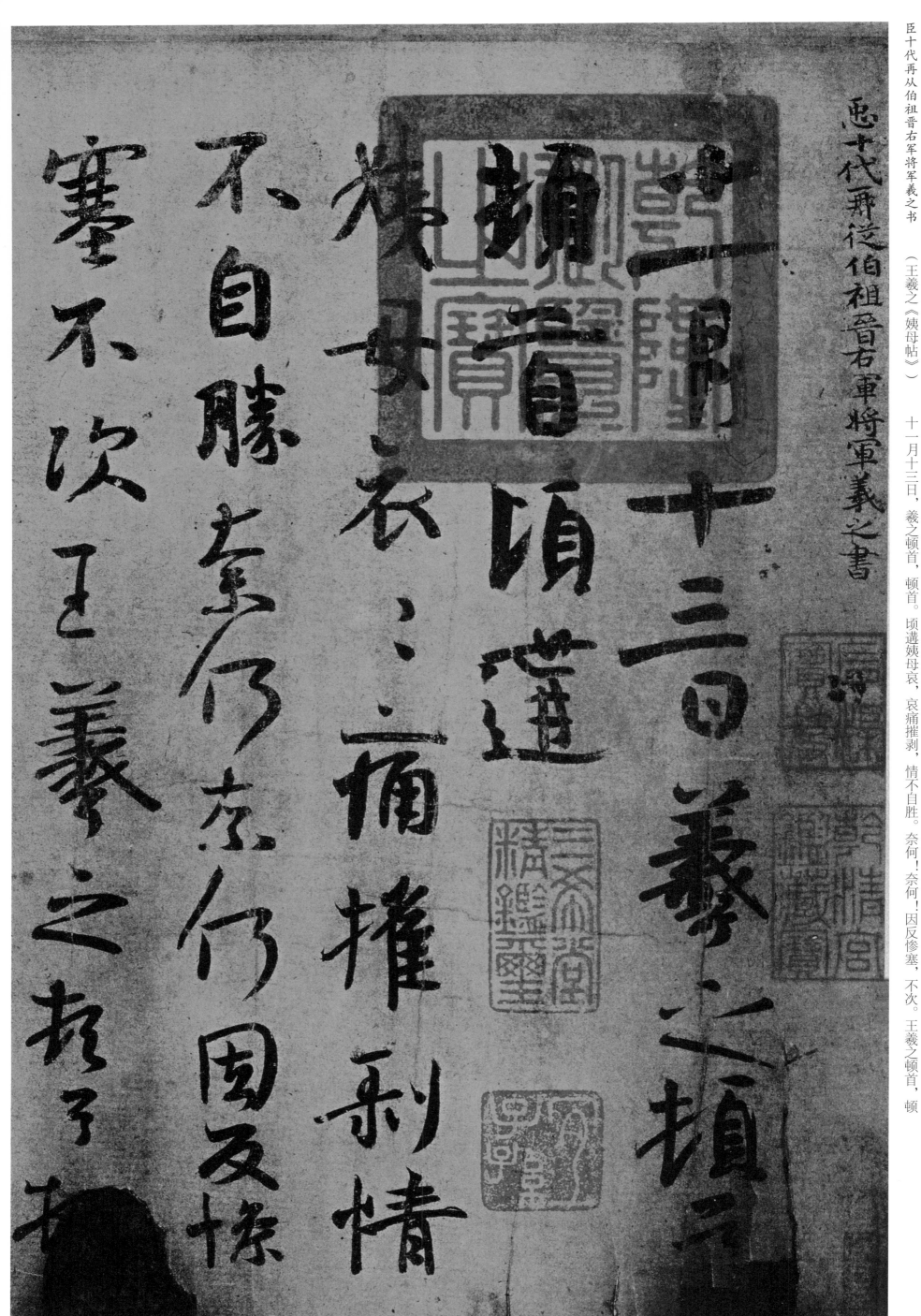

臣十代再从伯祖晋右军将军羲之书

恶十代再从伯祖晋右军将军羲之書

（王羲之《姨母帖》）

十一月十三日，羲之顿首，顿首。顷遭姨母哀，哀痛摧剥，情不自胜。奈何！奈何！因反惨塞，不次。王羲之顿首，顿

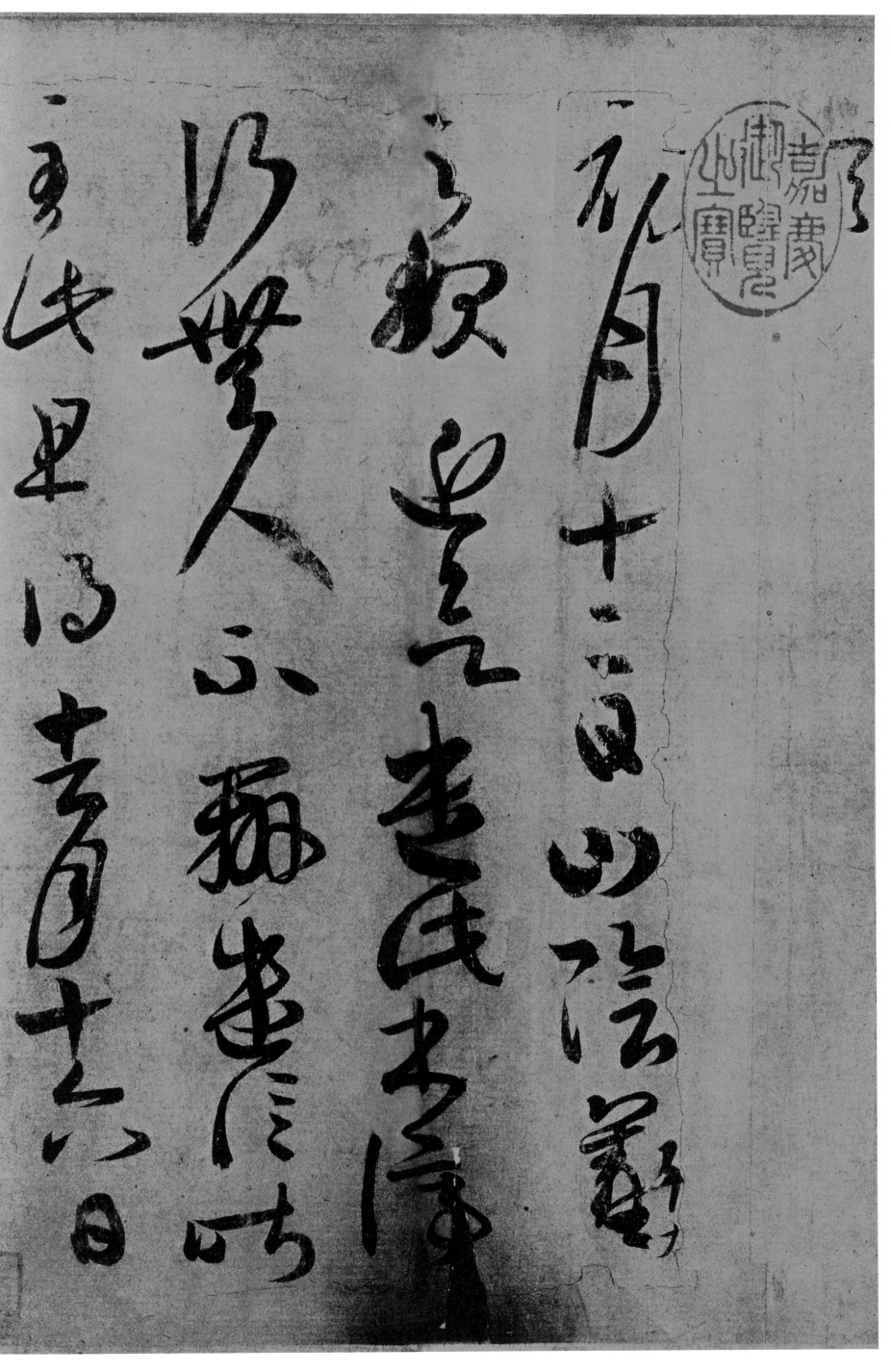

（王羲之《初月帖》）

初月十二日，山阴羲之报：近欲遣此书，停行无人，不办遣信。昨至此，且得去月十六日

首。

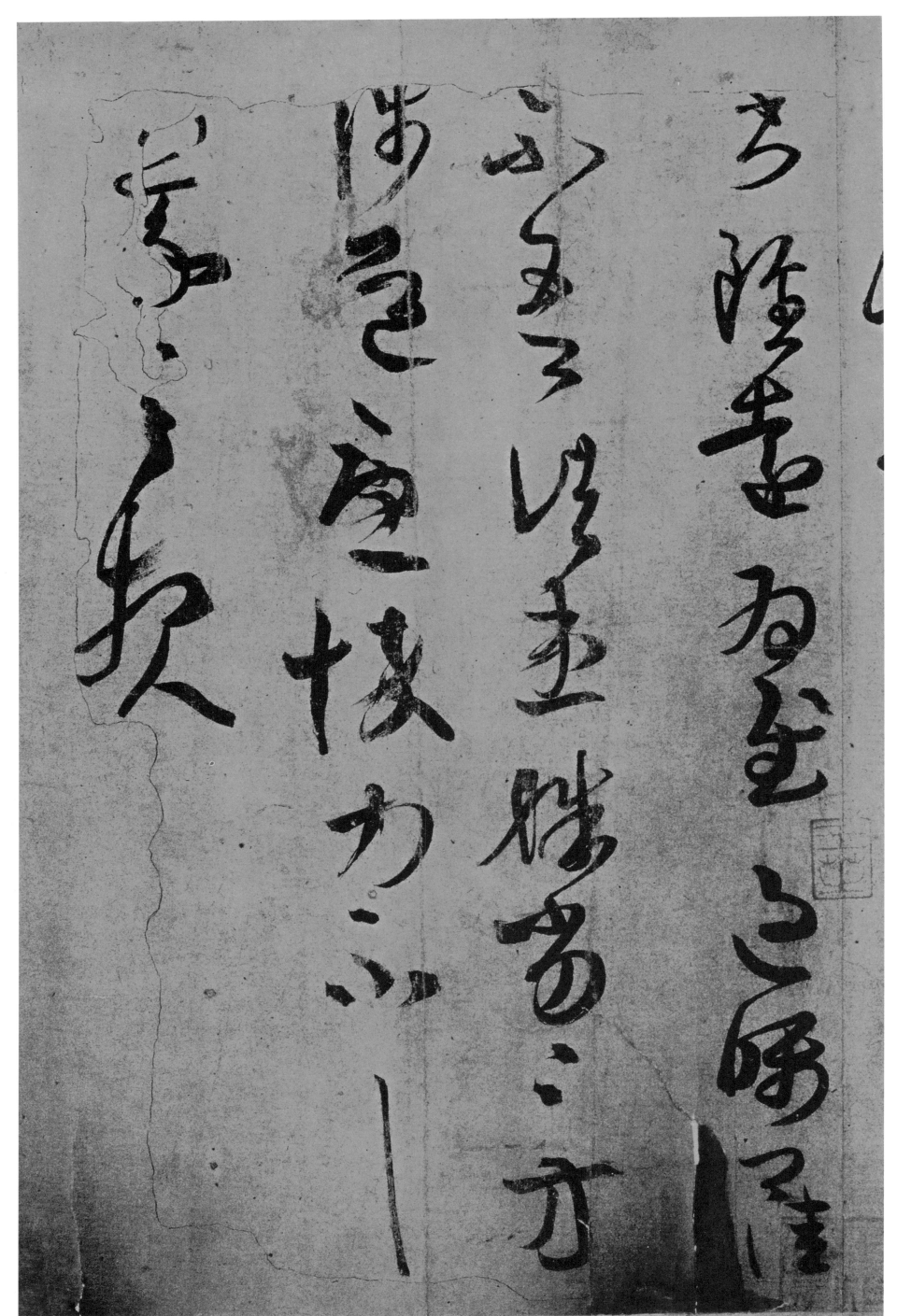

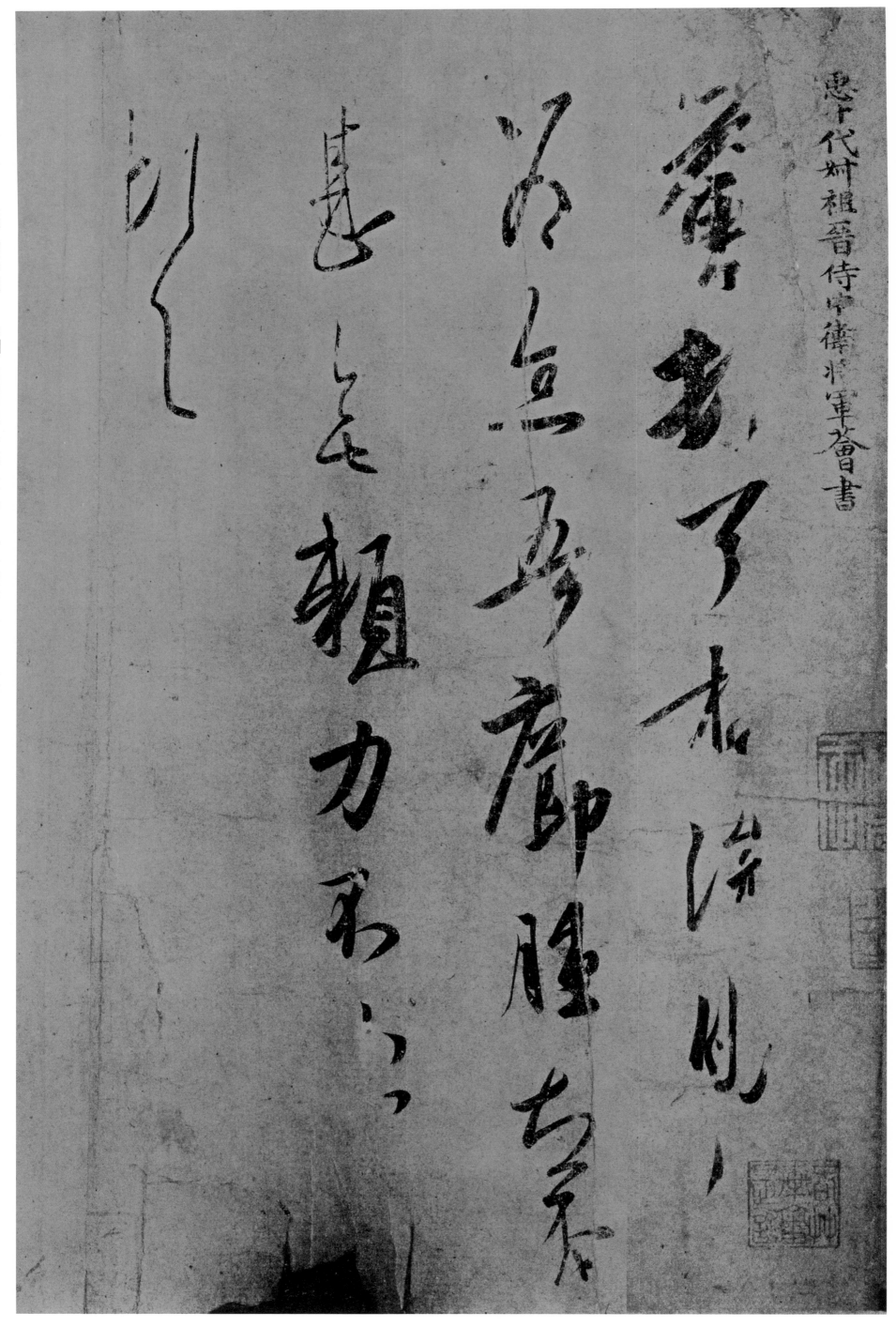

臣十代叔祖晋侍中卫将军荟书

王荟《疖肿帖》

荟顿首□□□□，为念。吾疖肿□□，甚无赖，力不□，□顿首。

忠十代姊祖晋侍中卫将军荟书

5

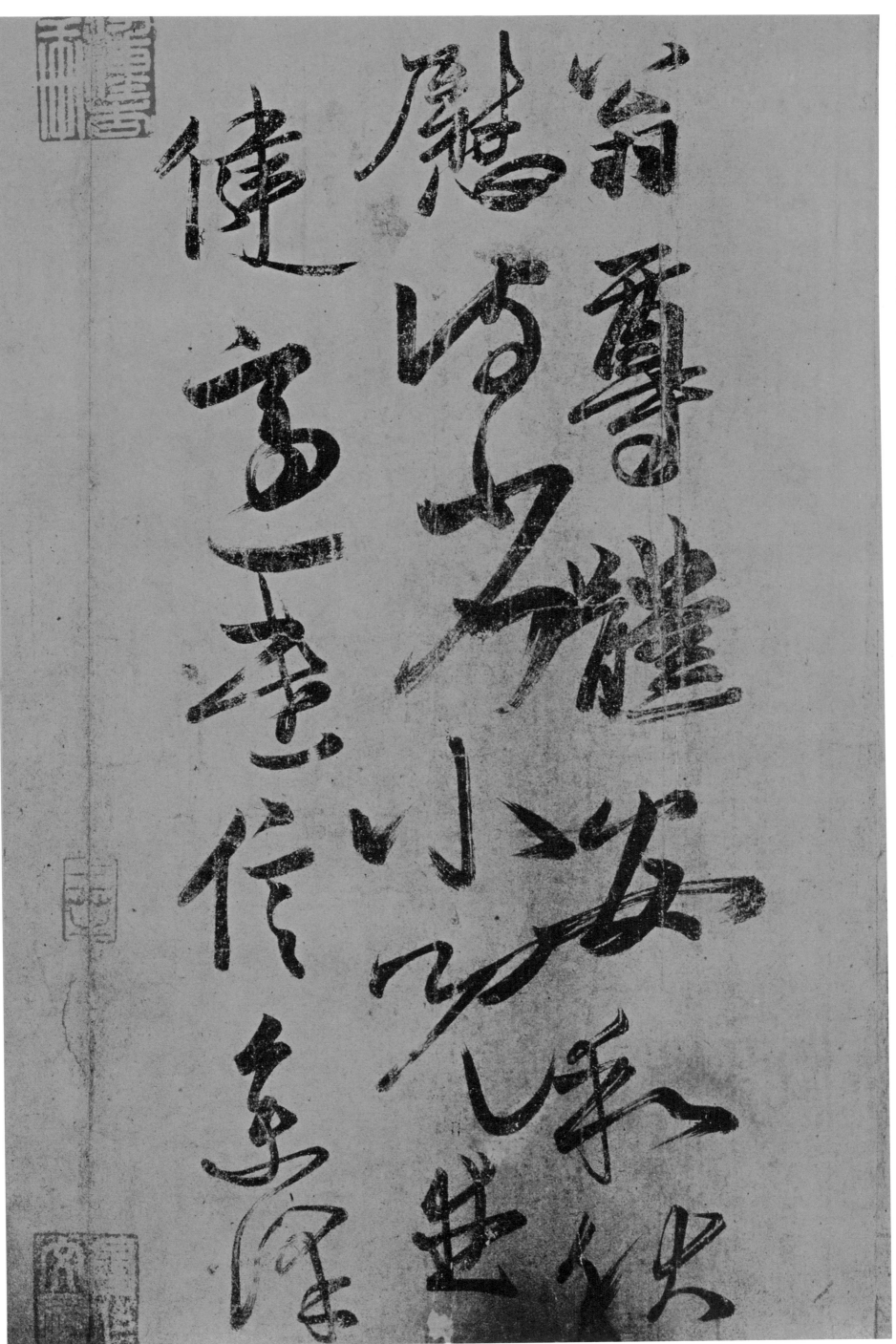

（王荟《翁尊体帖》）　翁尊体安和，伏慰侍省，小儿并健。适遣信集泽

6

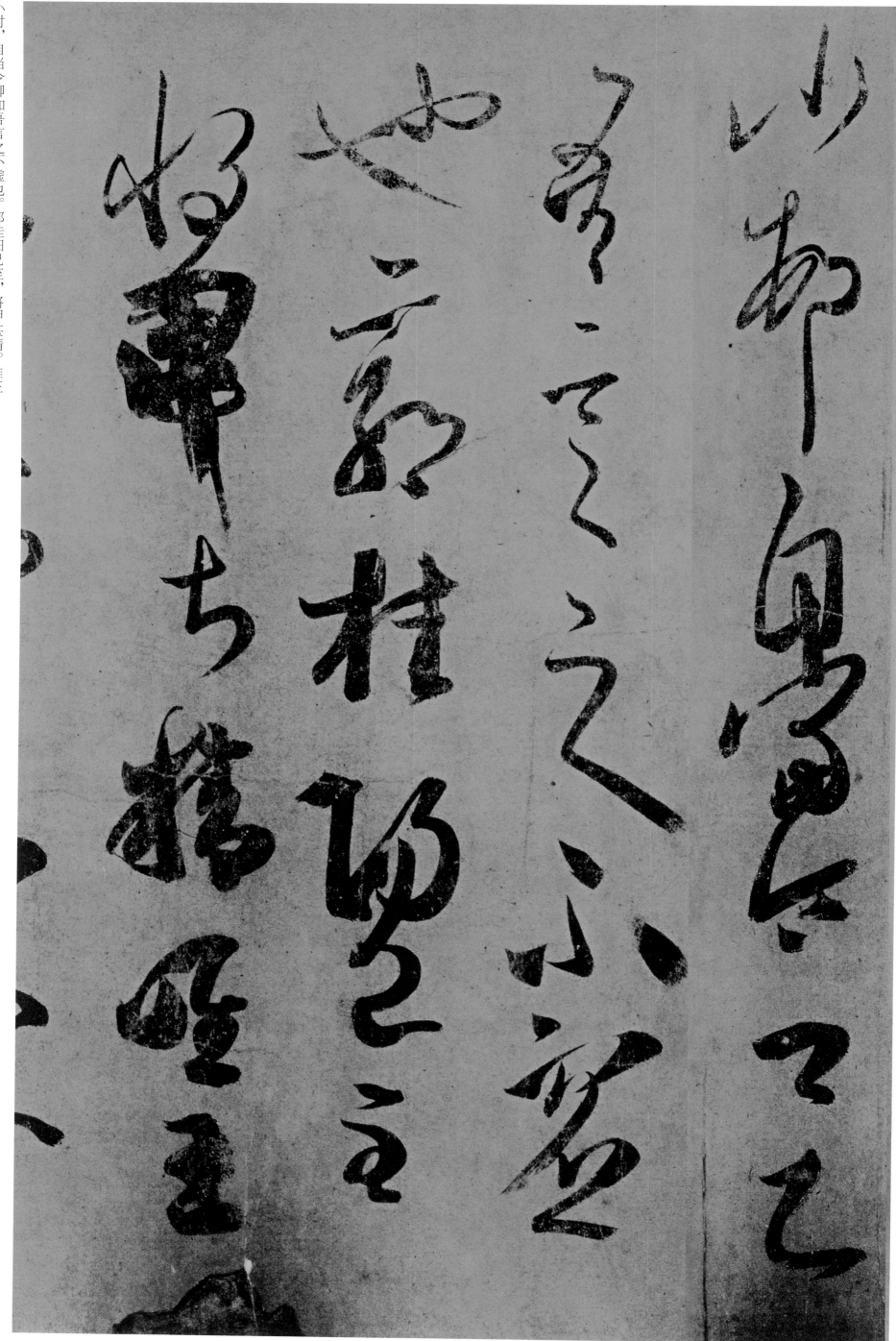

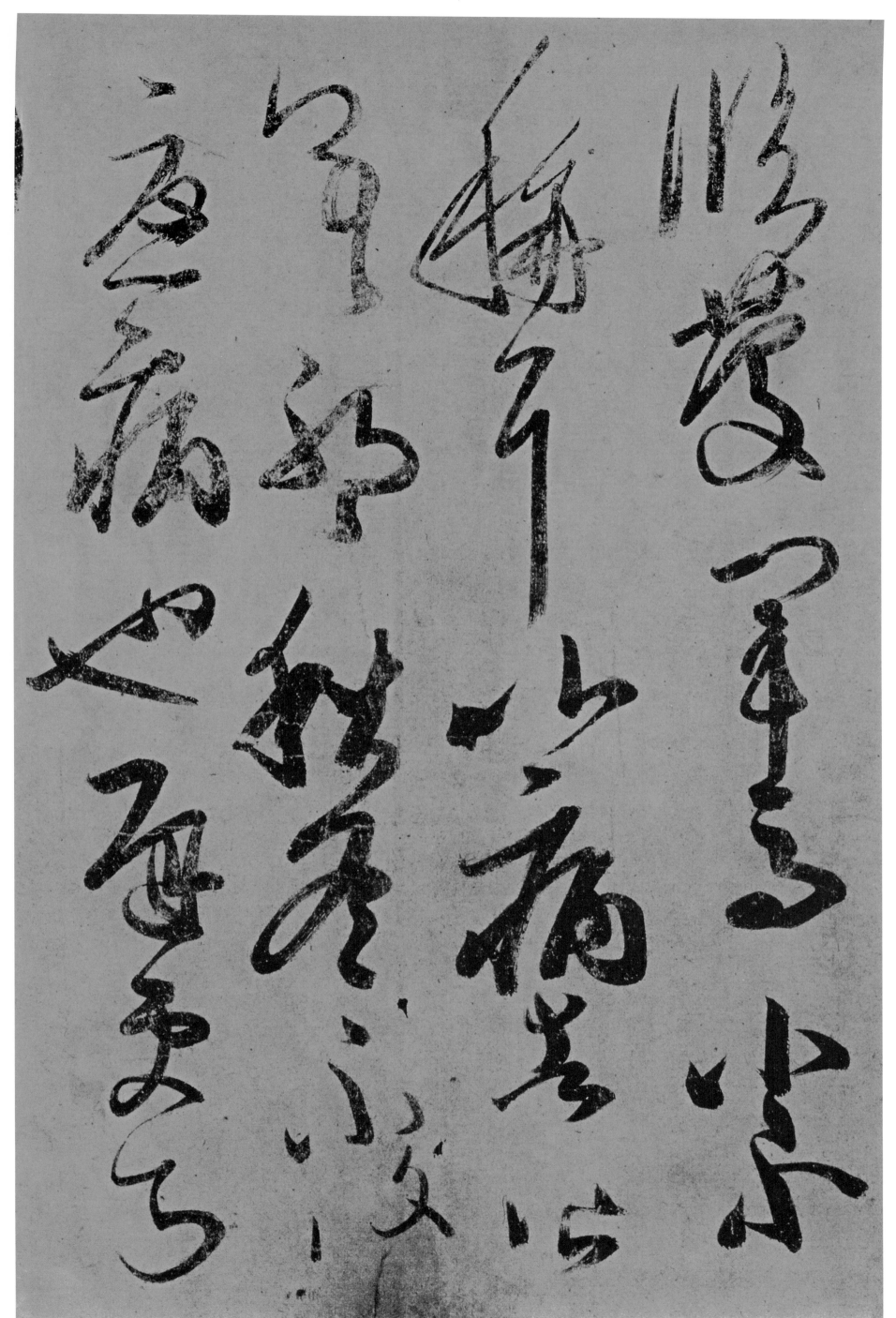

临庆军马小不称耳！以病告皆差耶，秋冬不复忧病也。迟更知

8

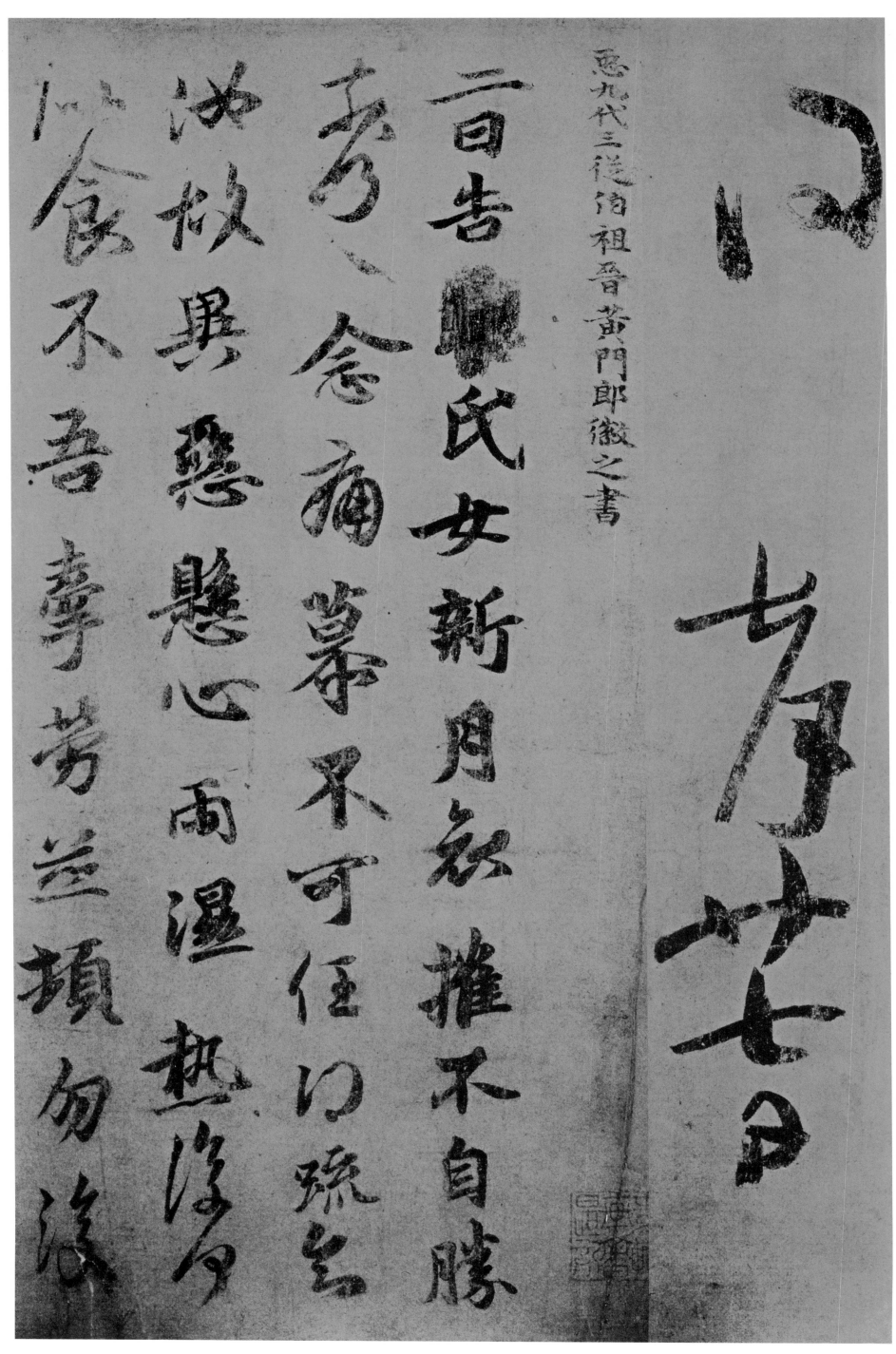

問。七月廿七日。

臣九代三従伯祖晋黄門郎徽之書

（王徽之《新月帖》）

二日，告口氏女、新月哀摧不自胜，奈何奈何。念痛慕，不可任。得疏知汝故异恶悬心，雨湿热，复何似，食不？吾牵劳并顿，勿复，

9

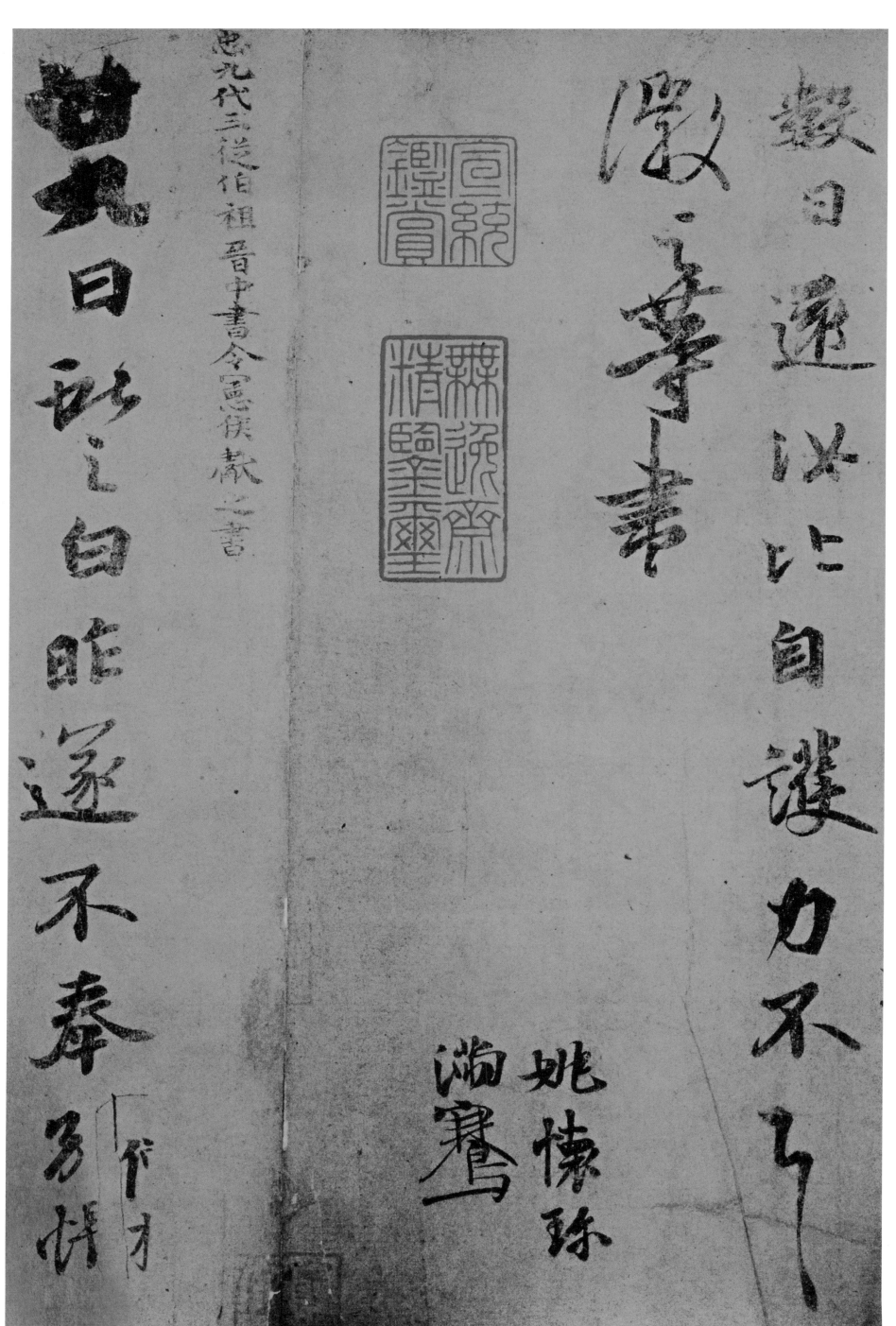

数日还，汝比自护。力不具。徽之等书。姚怀珍，满骞。

臣九代三从伯祖晋中书令宪侯献之书

（王献之《廿九日帖》）

廿九日，献之白：昨遂不奉别，怅

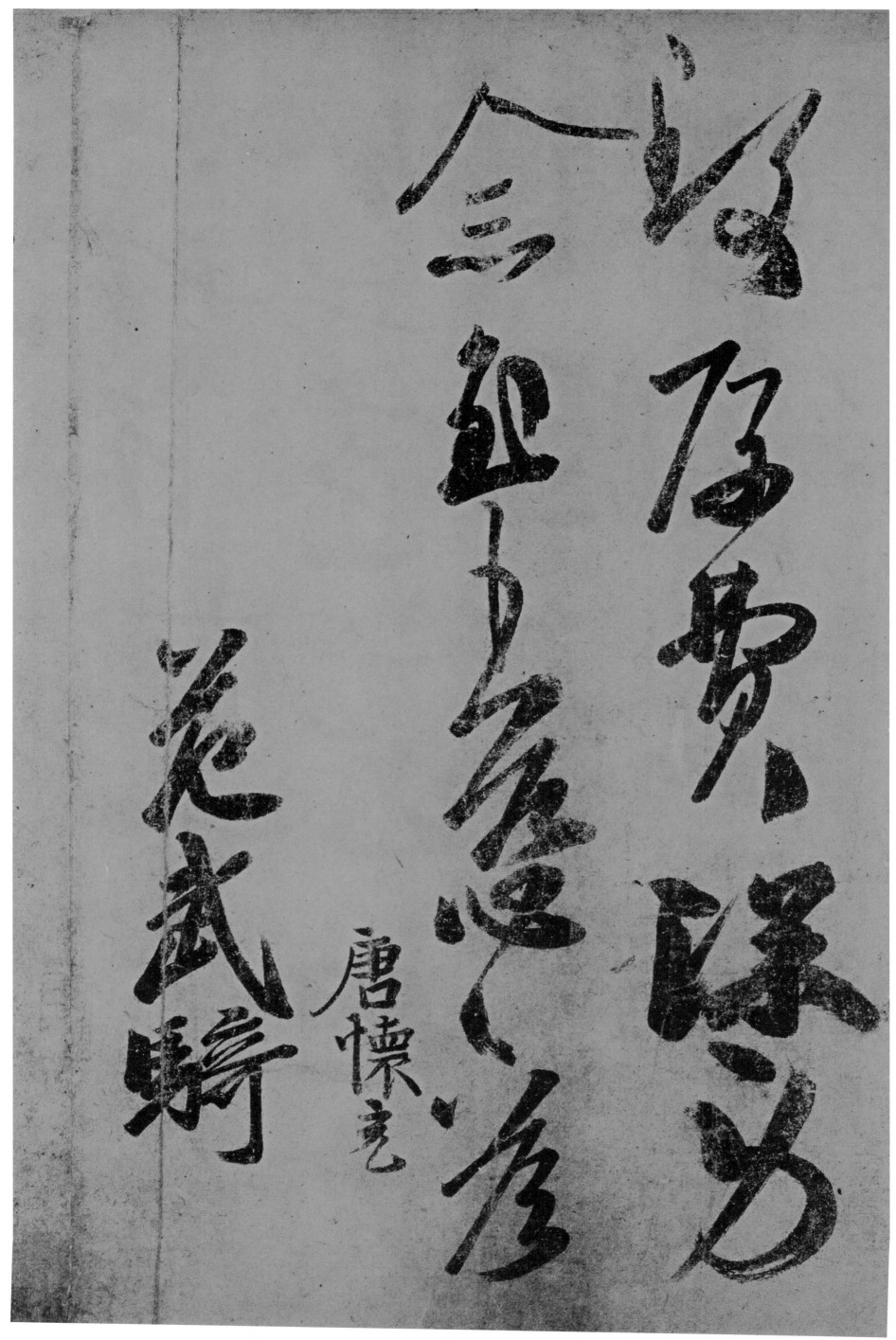

致厚费，深劳念慰，王慈具答。唐怀充，范武骑。

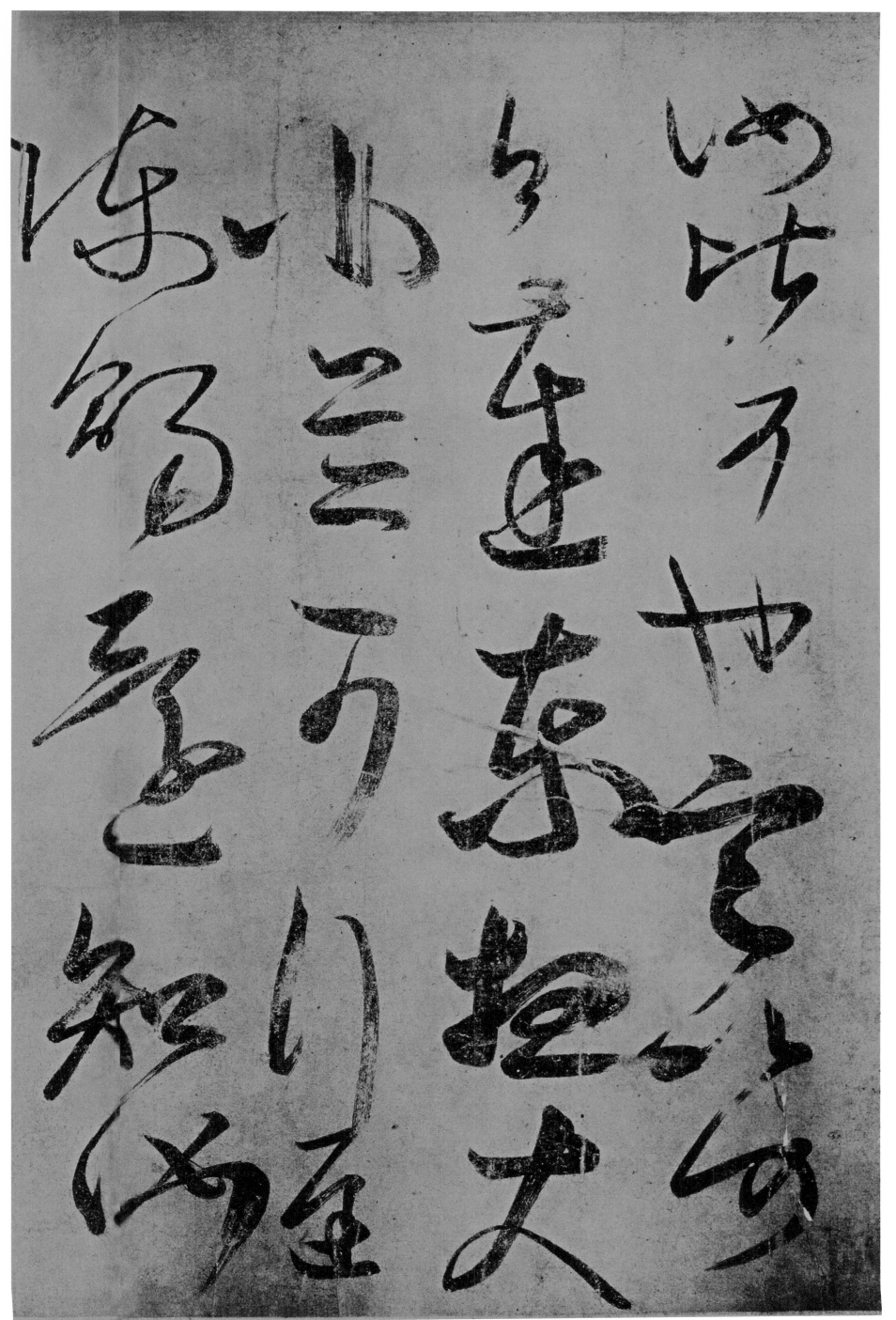

（王慈《汝比帖》） 汝比可也，定以何日达东，想大小并可行。迟陈赐还。知汝

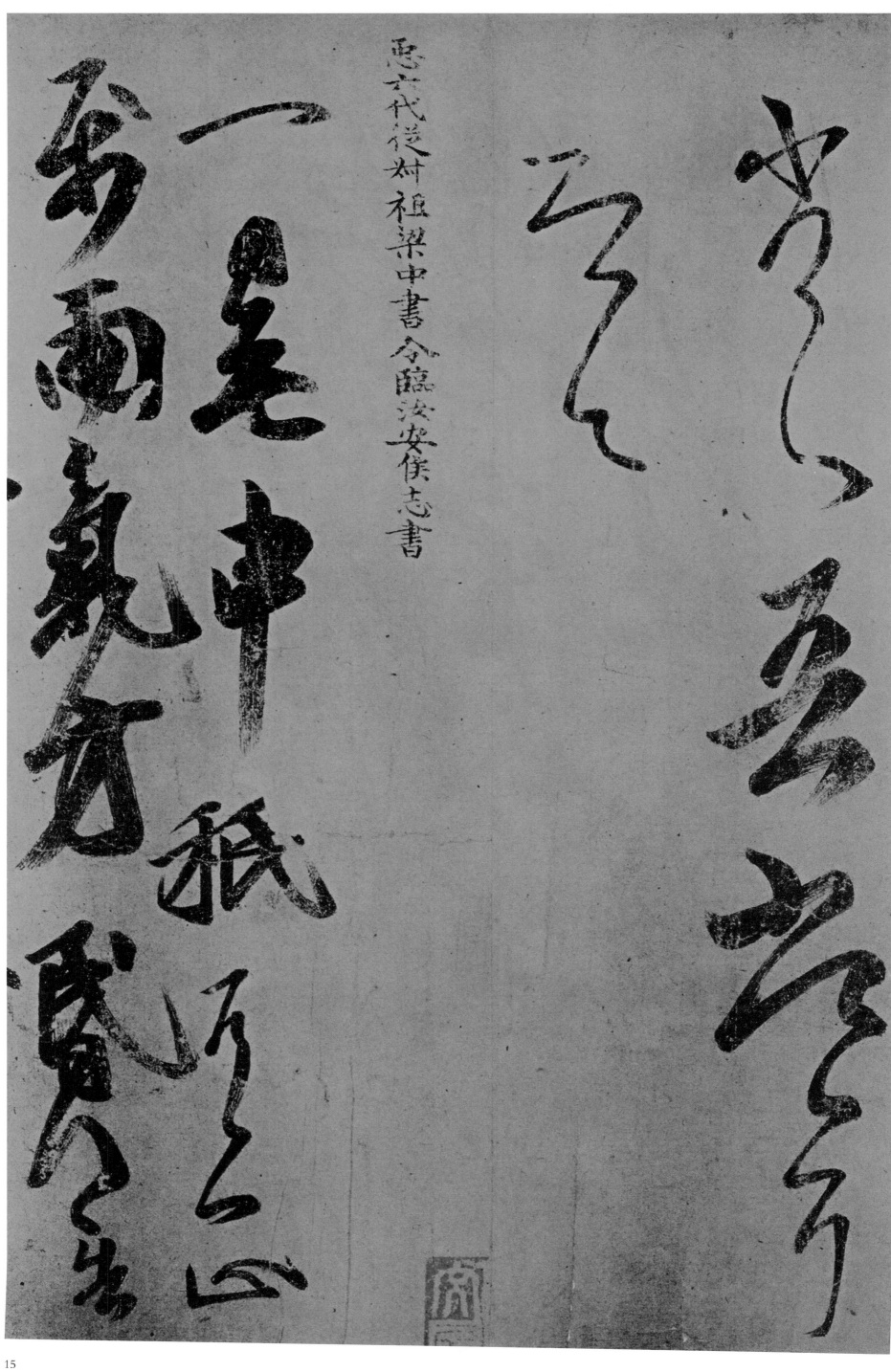

惡六代從叔祖梁中書令臨汝安侯志書

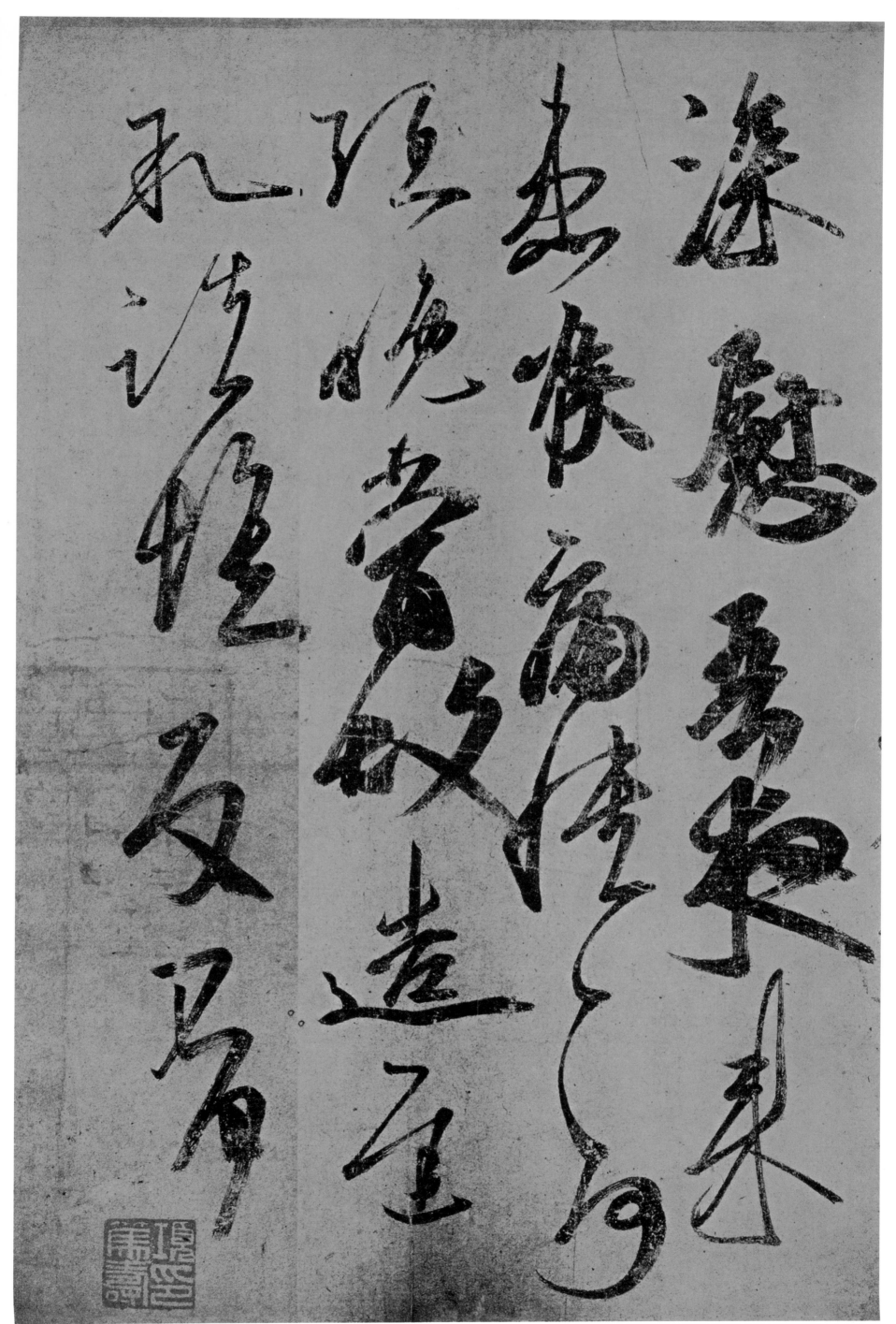

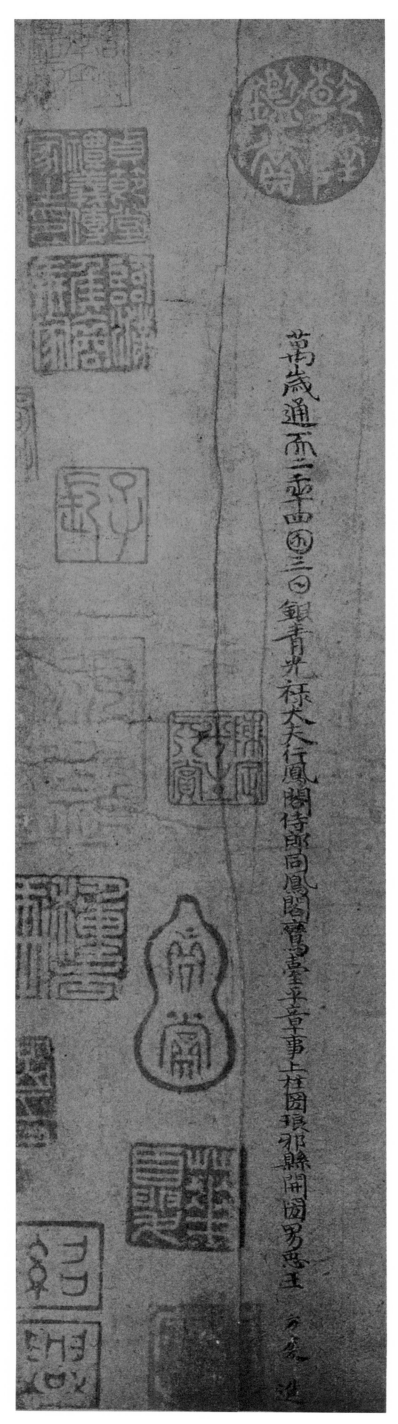

万岁通天二年四月三日银青光禄大夫行凤阁侍郎同凤阁鸾台平章事上柱国琅邪县开国男臣王方庆进。